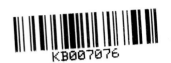

해학 넘치는 우리 민화의 대표 화목

까치호랑이

금 광 복 지음

호랑이와 까치의 적극적 대치로
상상력 발동하게 하는 것이 가장 큰 매력

예로부터 우리나라 사람들에게 호랑이는 아주 특별한 존재였다. 사람과 가축을 해치는 포악한 맹수로 공포의 대상이기도 했지만 설화나 민담 속에서는 까치나 토끼 등 작은 동물로부터 놀림을 당하는 바보스러운 동물로 묘사되기도 했다. 한편 사악한 잡귀를 몰아낸다고 해서 그림이나 부적으로 대문을 장식하기도 했고, 사찰의 산신각에서는 산신할아버지의 수호신으로 등장하기도 했다.

까치는 우리나라 국조國鳥로 지정될 만큼 우리 민족에게 가장 친근한 새이다. 봄, 여름, 가을, 겨울 사시사철 언제나 산골 외딴집에서부터 궁궐의 처마에 이르기까지 등장해 우리의 삶에 정감과 운치를 더해 주었다. 까치는 멀리 떠나지 않고 언제나 사람들의 주위에 있기 때문에 늘 좋은 소식을 전해주는 길조吉鳥로 인식되어 왔다.

중국 명나라로부터 호랑이 그림이 조선에 전해지던 당시에는 배경에 까치를 그리는 것이 선택사항이었을 뿐 큰 의미가 있었던 것은 아니다. 사실적이고 입체적이었던 호랑이 그림이 조선 후기로 오면서 배경이 약화되면서 평면적이고 추상화되는 경향을 보였다. 19세기의 호랑이 민화에 까치가 보편적으로 등장하면서 이러한 양상은 급격히 증가했다.

조연이었던 까치가 호랑이와 대립구도를 펼치는 존재로 부각되다 못해 둘의 관계가 점점 격렬해지는 상황까지 펼쳐졌다. 우리나라 민화에서 비로소 까치와 호랑이가 맞대응하는 장면이 등장하게 된 것이다. 그러다가 드디어 호랑이와 까치의 관계가 역전되어 호랑이를 바보처럼 표현한 반면 까치는 오히려 더 당당하게 묘사되기 시작했다. 이렇게 호랑이와 까치의 관계를 적극적으로 대치시켜 보는 이로 하여금 상상력을 발동하게 하는 것이 까치호랑이 그림의 큰 매력일 것이다. 까치호랑이 그림은 시점이나 작법을 무시하고 다시점과 다양한 구도, 표현을 시도할 수 있다. 이것은 추상화에 나타나는 현상들인데 이러한 자유분방한 표현양식도 까치호랑이의 매력이라고 할 수 있다.

우리 전통회화에서 미술교육은 본그림(밑그림)을 통해 이루어지는데 까치호랑이 그림도 마찬가지다. 본그림이란 제대로 된 밑그림을 말하는 것이다. 본그림은 앞선 세대와 다음 세대를 연결하는 고리이기도 하다. 본그림을 반복하여 복제하다 보면 그리는 사람에 따라 표현방법이 다양하게 나타난다. 베껴 그리는 과정에서 자연스럽게 본그림을 해석, 분석하면서 해체와 변주를 시도하게 된다. 그런 과정을 거쳐 주제별, 종류별로 본그림을 서로 융합하고 결합하다 보면 새로운 작품이 나오는 것이다. 우리만의 독특한 까치호랑이 그림도 이런 과정을 거쳐 나온 것이다. 이런 과정을 응용하면 더욱 다양한 양식의 까치호랑이 그림을 만들어 낼 수 있다.

예를 들어 까치를 한 마리만 그리는 방식에서 벗어나 두 마리, 세 마리를 그림으로써 기쁜 소식을 간절히 기다리는 마음을 표현할 수 있다. 호랑이 형상도 기호나 문양 등으로 새롭게 디자인해서 모던한 호랑이로 재탄생시킬 수 있는 것이다. 귀엽고 사랑스러운 까치호랑이 그림을 그려보면서 우리 조상 특유의 해학도 느껴보고 자신만의 독특한 까치호랑이를 탄생시키는 즐거움도 맛보길 바란다.

백당 금광복

contents

까치
호랑이

1

왼쪽의 까치는 차분히 앉아 있지만 입을 벌리고 있고 중앙과 오른쪽에 위치하고 있는 호랑이는 입을 다문 채 몸을 역동적으로 비틀면서 까치의 눈을 피하는 모습이다. 마치 까치가 훈계를 하고 있고 호랑이는 계면쩍은 표정으로 못 들은 척 외면하고 있는 해학적인 모습이다. 호랑이는 전형적인 얼룩무늬에 털이 섬세하게 하나하나 살아있는 모습이다. 호랑이가 소나무 뒤에 있기 때문에 먹선을 그릴 때 주의해야 하며 채색 시에도 소나무가 입체적으로 도드라져 보이도록 그리는 것이 중요하다. 까치호랑이 그림에서는 호랑이의 눈이 매우 중요하기 때문에 정신을 집중해서 그린다. 어떤 그림에서건 살아있는 동물을 그릴 때는 눈을 도드라지게 강조해 살아있는 듯한 생동감을 주도록 한다.

01 초본 위에 한지를 대고 연필 등으로 밑그림을 스케치한다.

02 솔잎이 호랑이 앞에 위치하기 때문에 솔잎을 먼저 그리기 위해 연필로 솔잎의 위치를 그려둔다. 초본과 다른 위치에 솔잎을 그리려 할 때도 정확한 위치를 미리 스케치해 놓는 것이 좋다.

03 호랑이 눈, 코, 입 등 중요한 부분을 진한 먹으로 먼저 그린다.

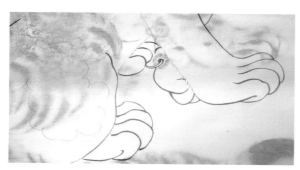

04 몸통과 발 등의 선은 연한 먹으로 그린다.

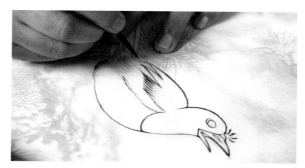

05 까치의 형태를 먹으로 그린다. 부리와 얼굴 부분은 진한 먹으로, 몸통과 꼬리는 연한 먹으로 그린다.

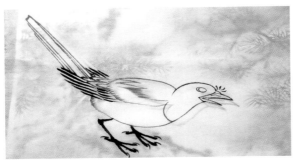

06 까치의 전체 먹선이 완성된 모습. 까치 그리기에서는 특히 발 부분이 중요하다. 날개는 힘차고 날렵하게 그려서 생동감을 강조한다.

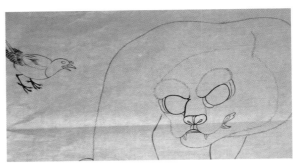

07 전체 먹선을 그리되 미리 스케치한 솔잎 부분에는 그리지 않는다.

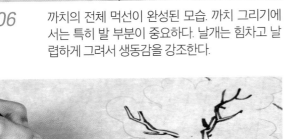

08 솔잎을 그리기 전에 소나무 잔가지 먹선을 중간중간에 먼저 그려놓는다.

09 소나무의 중간가지가 들어갈 위치를 연필로 스케치해 둔다.(초본과 위치가 다를 경우)

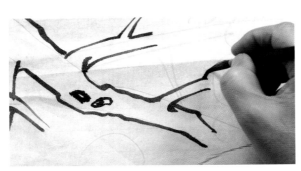

10 스케치 해 둔 곳에 소나무 중간가지 먹선을 그린다.

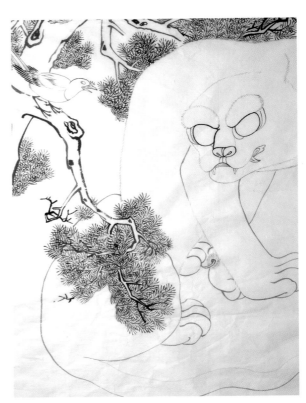

12 소나무와 솔잎의 먹선이 완성된 모습

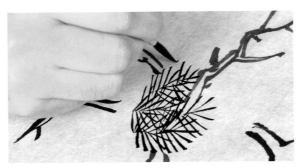

11 반바퀴법으로 솔잎을 하나하나 차근차근 그린다.

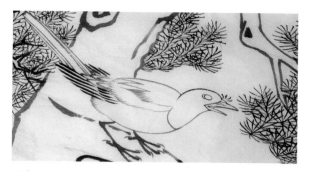

13 솔잎 먹선 부분도

14 호랑이 귀 부분을 중간 붓을 사용해 진한 먹으로
과감하게 그린다.

15 정수리 부분 얼룩무늬를 연한 먹으로 그린다.

17 꼬리 부분 얼룩무늬 역시 연한 먹으로 그린다.

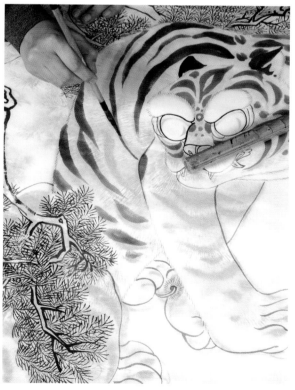

16 몸통 부분 얼룩무늬를 연한 먹으로 그린다.

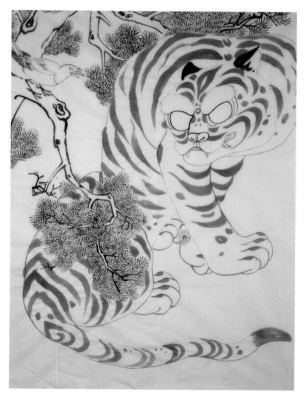

18 호랑이 얼룩무늬 먹선이 완성된 모습

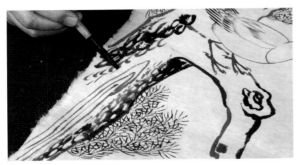

19 소나무 몸통 껍질 부분을 중간 붓을 사용해 진한 먹과 연한 먹을 번갈아가며 타원 모양으로 그린다.

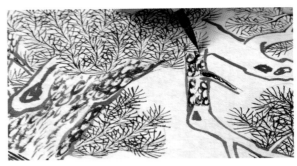

20 중간가지의 껍질 부분도 같은 방식으로 그린다.

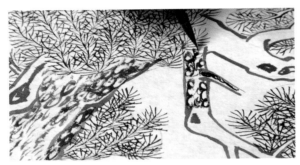

21 중간가지의 껍질 부분도 같은 방식으로 그린다.

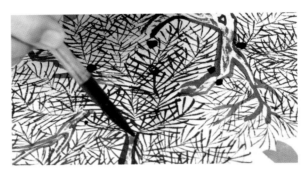

22 소나무 가지에서 허전해 보이거나 강조하고 싶은 부분들에 먹으로 태점을 찍는다.

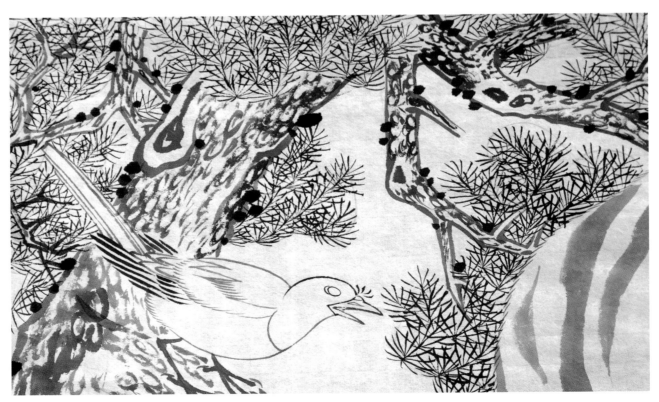

23 소나무와 솔잎 먹선이 완성된 모습

24 호랑이 털을 쌍필(붓 끝을 두 갈래로 갈라 그리는 것)로 그린다.

25 쌍필 사용법 예시

26 쌍필 사용법 예시

27 발 부분 털은 외필(붓 끝을 한 갈래로 모아 그리는 것)로 연하게 그린다.

28 발 등 검은 점이 있는 부분 털을 강조하기 위해 진한 먹으로 털을 그린다.

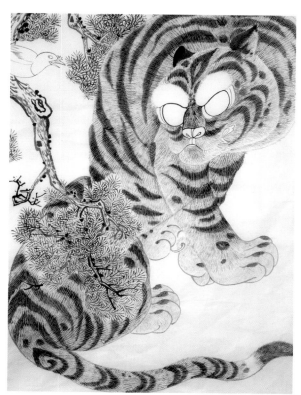

29 호랑이 털 부분까지 먹선이 완성된 모습

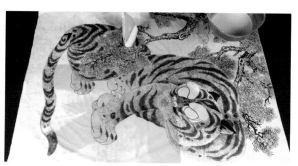

30 아교포수를 한다. + 행태와 × 행태를 교차해가며 골고루 바른다.

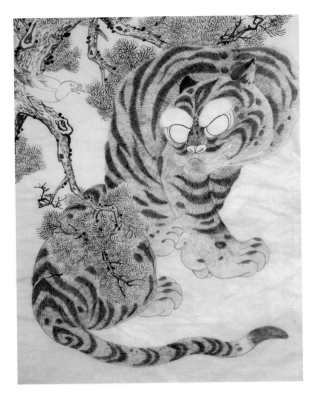

31 아교포수한 모습. 아교포수 한 후에는 충분히 말린다.

32 소나무 몸통 부분을 갈색 계열로 연하게 채색한다.

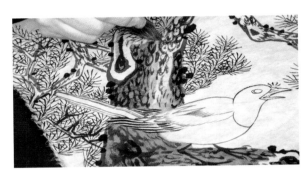

33 입체감을 주기 위해 바림한다.

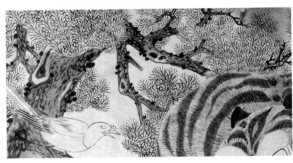

34 소나무 줄기와 가지 채색이 완성된 모습

35 솔잎을 연두색 계열로 칠한다. 먹선의 솔잎 결을 따라 채색한다.

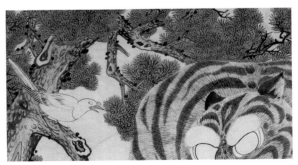

36 1차 솔잎 채색이 완성된 모습

37 진녹색에 먹을 약간 섞어 솔잎 가운데와 솔잎이 뭉쳐져 있는 부분을 진하게 채색, 바림한다.

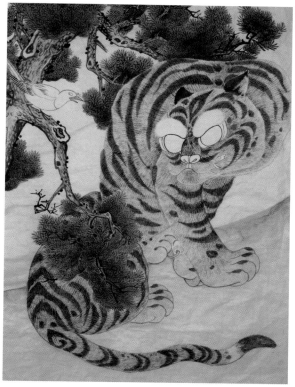

38 2차 솔잎 채색이 완성된 모습

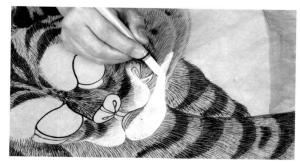

39 호랑이 눈썹과 입 주위, 턱 부분을 연한 흰색
으로 채색, 바림한다.

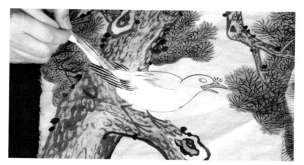

40 까치의 배와 꼬리 흰 부분을 연한 흰색으로 채색,
바림한다.

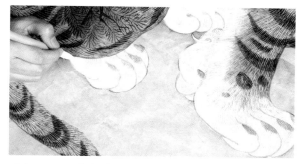

41 호랑이 다리와 발의 흰 부분을 연한 흰색으로
채색, 바림한다.

42 꼬리의 흰 부분도 연한 흰색으로 채색, 바림한다.

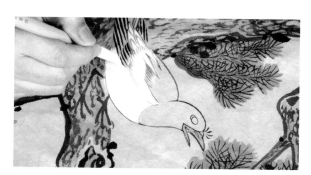

43 까치 배의 흰 부분을 한 번 더 흰색으로 칠해 강조
한다.

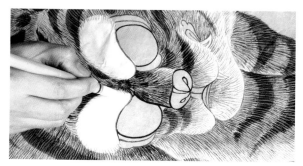

44 호랑이 눈썹의 흰 부분을 한 번 더 흰색으로 칠해
강조한다.

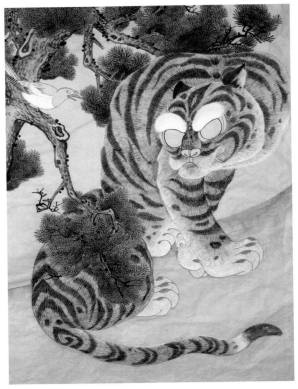

45 호랑이와 까치의 흰 부분 채색이 완성된 모습

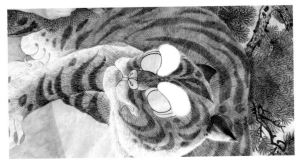

46 호랑이 얼굴을 흐린 갈색 계열로 채색한다.

47 몸통 부분도 흐린 갈색 계열로 채색한다.

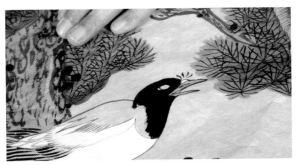

48 발가락이 갈라지는 부분도 흐린 갈색 계열로 채색, 바림한다.

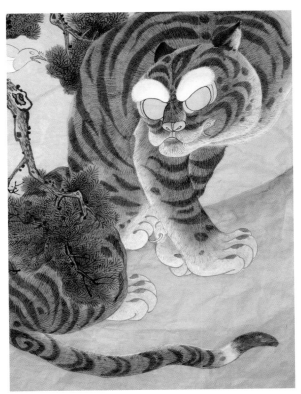

49 1차 호랑이 채색이 완성된 모습

50 까치의 머리와 날개 윗 부분을 검은색으로 칠한다.

51 까치 발의 마디 부분을 진한 먹으로 마디마디 촘촘히 그려 넣는다.

52 까치 날개를 붉은 갈색 계열로 채색한다.

53 붉은 갈색 계열을 사용해 소나무의 옹이 부분을 강조해 채색, 바림한다.

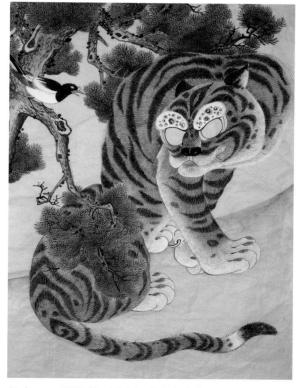

54 호랑이 눈 부분을 제외한 채색이 완성된 모습

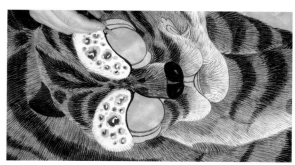

55 호랑이 눈 부분을 노란색 계열로 칠한다.

56 까치 눈 역시 노란색 계열로 칠한다.

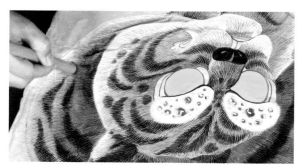

57 갈색 계열로 호랑이 목선을 진하게 채색해 얼룩 무늬에 입체감과 음영효과를 준다.

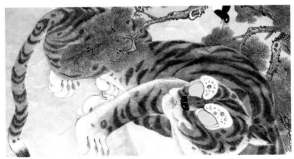

58 몸통에도 같은 방식으로 입체감과 음영효과를
준다.

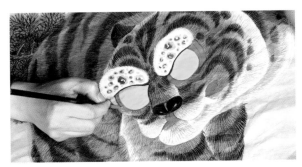

59 눈과 코 밑, 입 주위를 붉은색 계열로 채색해
강조한다.

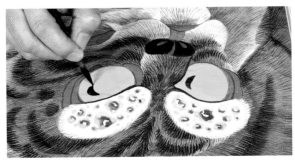

60 눈동자를 검정색으로 세심하게 그려 넣는다. 모
든 동물 그림에서 눈은 가장 중요하다. 마치 살아
있는 듯 한 느낌을 줄 수 있도록 정신을 집중해
그리도록 한다.

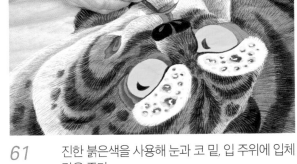

61 진한 붉은색을 사용해 눈과 코 밑, 입 주위에 입체
감을 준다.

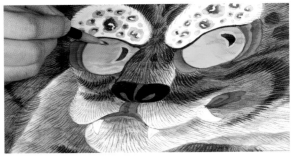

62 눈동자 주위를 연한 갈색으로 바림한다.

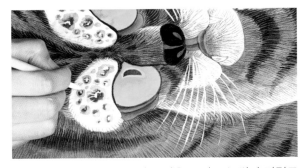

63 흰색으로 가늘게 수염을 그리고 눈썹의 잔털도
세밀하게 그려 넣는다. 눈썹 털을 안 그리는 경
우가 많은데 눈썹 털을 그려주면 호랑이 얼굴에
생동감을 더할 수 있고 완성도도 높일 수 있다.

64 검정색 태점 위에 녹색으로 녹점을 찍는다.

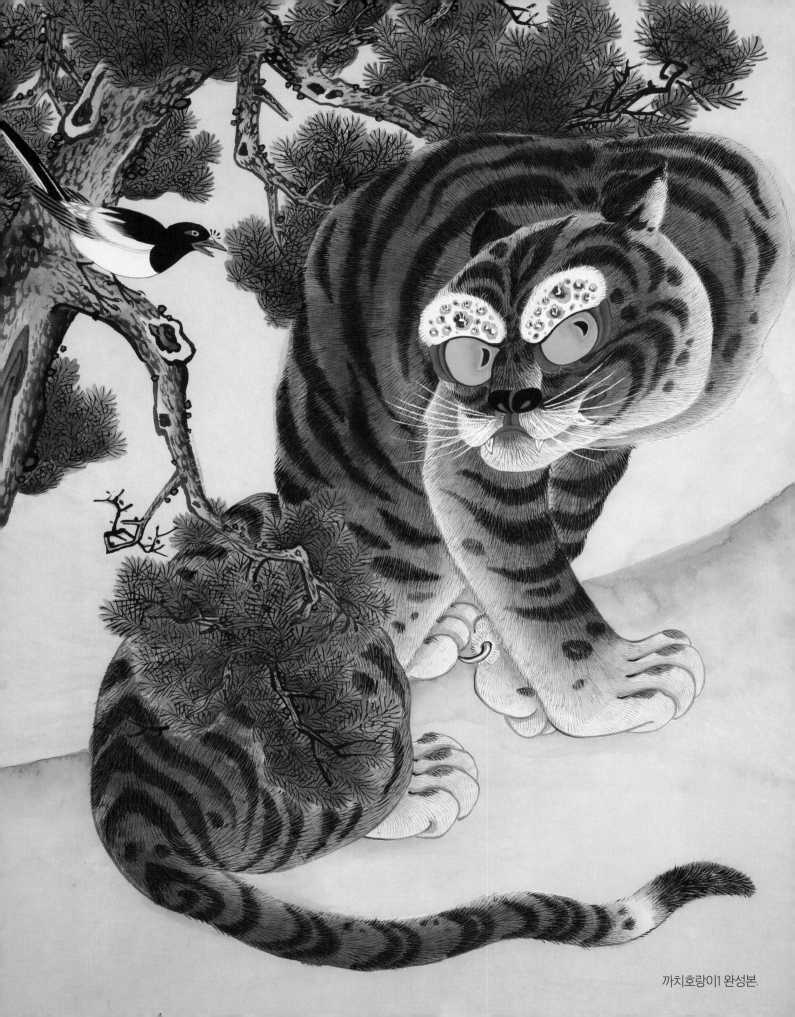

까치호랑이1 완성본.

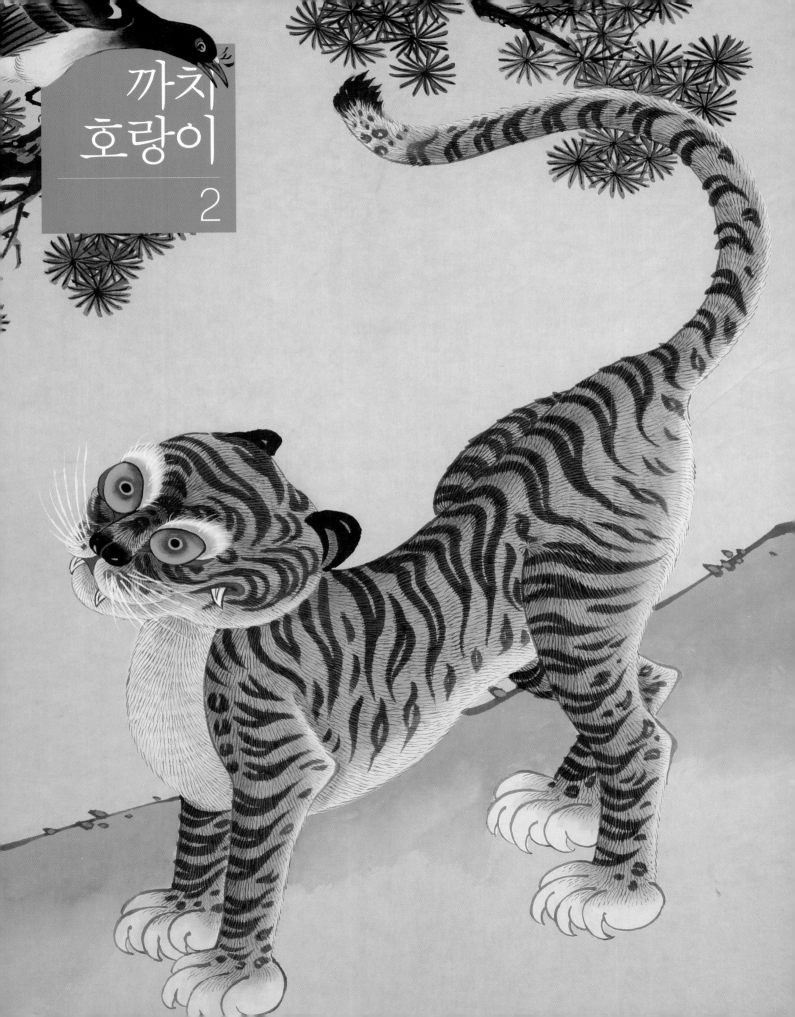

까치
호랑이

2

호랑이가 하단에 있는데 용맹하기 보다는 귀여운 형상이다. 얼굴도 마치 고양이처럼 앙증맞은 표정을 하고 있다. 호기심 많은 어린 호랑이가 까치에게 관심을 보이자 까치가 호랑이를 내려다보면서 무언가 이야기하고 있는 모습이다. 호기심과 약간의 두려움이 섞인 표정으로 까치를 정면으로 쳐다보지 못하고 있는 호랑이가 사랑스럽게 느껴진다. 땅 부분에도 태점이 찍혀 있는 모습에 유의하자. 태점이란 소나무 뿐 아니라 산, 돌, 땅 등에서도 허전하거나 강조하고 싶은 부분이 있을 때 일반적으로 사용할 수 있는 기법이다. 일반적으로 민화에서는 먹선을 찍고 그 위에 녹점을 올려 입체감을 나타내곤 한다. 한편 녹점을 이용해 이끼 낀 모습을 표현하기도 한다.

01 호랑이 눈, 코, 입 등 중요한 부분을 진한 먹으로 먼저 그린다.

02 턱선 등 얼굴 윤곽에서 털로 이루어진 부분을 연한 먹을 이용해 털선으로 그린다.

03 배의 털이 있는 부분도 연한 먹으로 털선으로 그린다.

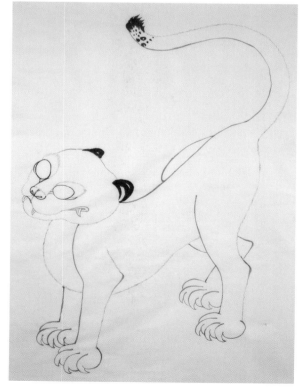

04 완성된 호랑이 먹선. 선으로 그려진 부분과 섬세한 털선으로 그려진 부분을 확인하자.

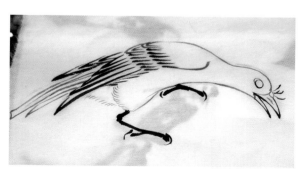

05 까치의 먹선이 완성된 모습. 진한 부분과 연한 부분을 확인하자.

06 소나무 굵은가지를 중간 붓을 이용해 진한 먹으로
과감하게 그린다.

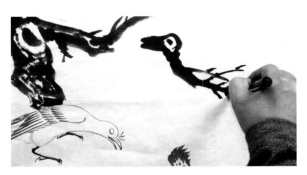

07 잔가지를 진한 먹으로 힘차게 그려준다.

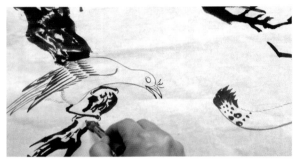

08 가지의 껍질을 툭툭 치듯 과감한 필치로 그려
넣는다.

09 연한 먹으로 호랑이 입 주위에 표범무늬를 그려
넣는다.

10 얼굴과 몸통의 얼룩무늬를 연한 먹으로 그린다.

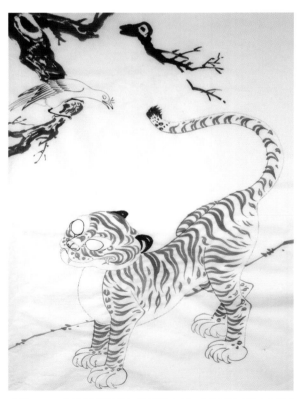

11 다리의 얼룩무늬도 연한 먹으로 그린다.

12 호랑이 먹선이 완성된 모습. 얼룩무늬와 표범무
늬가 사용된 곳을 확인하자.

13 소나무 가지의 빈 부분에 연한 먹으로 툭툭 치듯 과감하게 껍질을 그려 넣는다.

14 솔잎 그릴 부분을 빼놓고 나머지 잔가지를 그린다.

15 수레바퀴법으로 솔잎을 그린다.

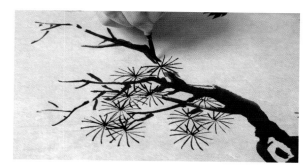

16 솔잎을 하나하나 촘촘히 그려 넣는다.

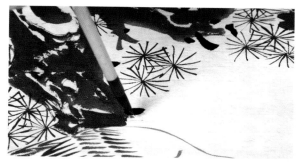

17 허전하거나 강조하고 싶은 부분에 태점을 찍는다.

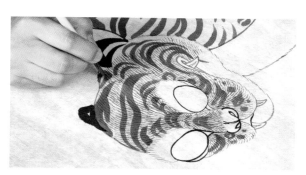

19 외필을 이용해 연한 먹으로 호랑이 얼굴 털을 그린다.

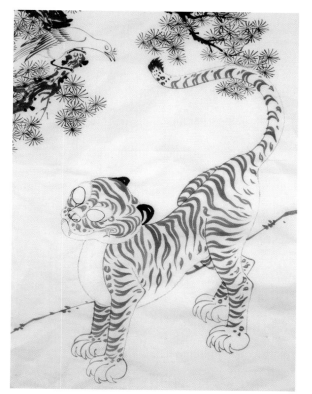

18 소나무와 솔잎 먹선이 완성된 모습

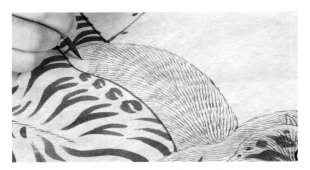

20 같은 방법으로 배 부분 털을 그린다.

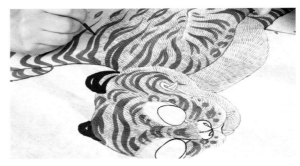

21 같은 방법으로 등 부분 털을 그린다.

22 몸통과 다리가 접히는 부분의 털은 동그란 형태로 그린다.

24 꼬리 끝 부분은 표범무늬로 마무리한다.

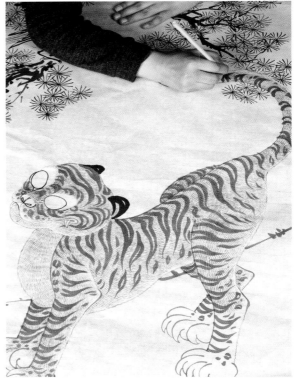

23 꼬리 부분 털도 연한 먹으로 세밀하게 그려 넣는다.

25 발등의 짧은 털을 연하게 그려 넣는다.

26 호랑이 털이 듬성듬성한 부분은 보충해서 촘촘하게 채운다.

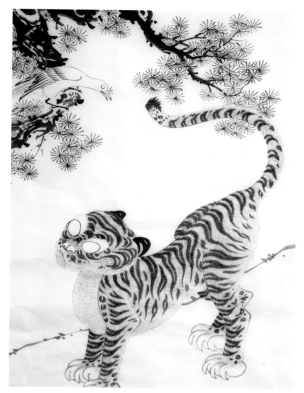

27 전체 먹선이 완성된 모습

28 아교포수한다.

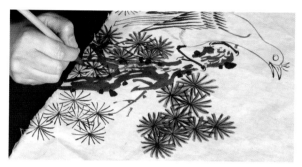

29 남색에 먹을 살짝 섞어 솔잎을 채색한다. 먹선을 따라 꼼꼼히 채색한다.

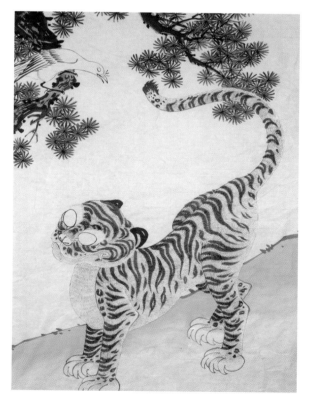

30 솔잎 채색이 완성된 모습

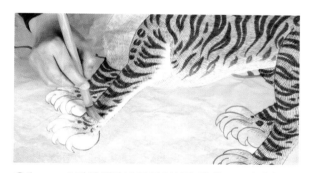

31 호랑이 배와 발의 흰 부분을 흰색으로 채색한다.

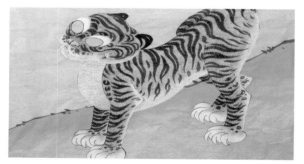

32 흰 부분 채색이 완성된 모습

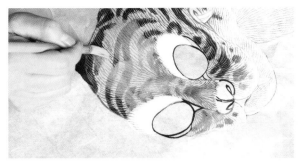

33 노란색 계열로 얼굴 부분을 연하게 칠한다.

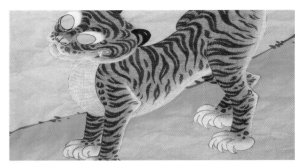

34 몸통 부분까지 노란색 계열로 연하게 칠한다.

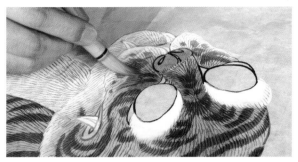

35 갈색 계열을 사용해 눈 밑과 코 부분, 그리고 몸통 부분까지 진하게 채색해 강조한다.

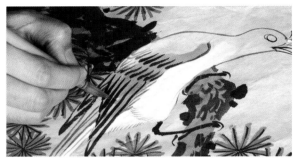

36 갈색 계열을 사용해 까치 날개 부분을 채색한다.

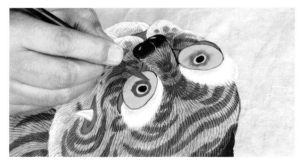

37 검은색으로 눈동자를 그리고 눈동자 주위를 갈색으로 바림한다.

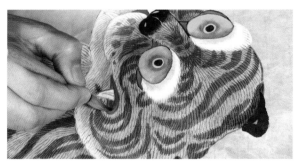

38 진한 붉은색으로 입 주위를 강조한다.

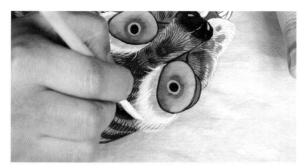

39 눈썹 잔털과 수염을 흰색으로 가늘게 그린다.

40 흰색으로 꼬리 끝부분 털을 가늘게 그려 넣는다.

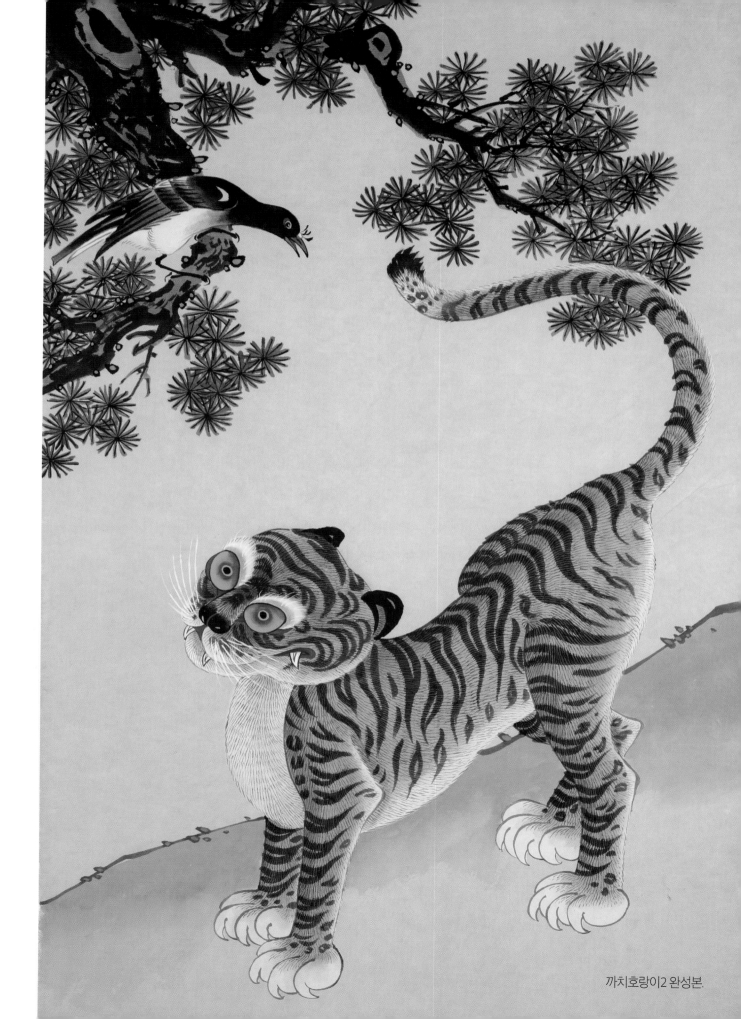

까치호랑이2 완성본.

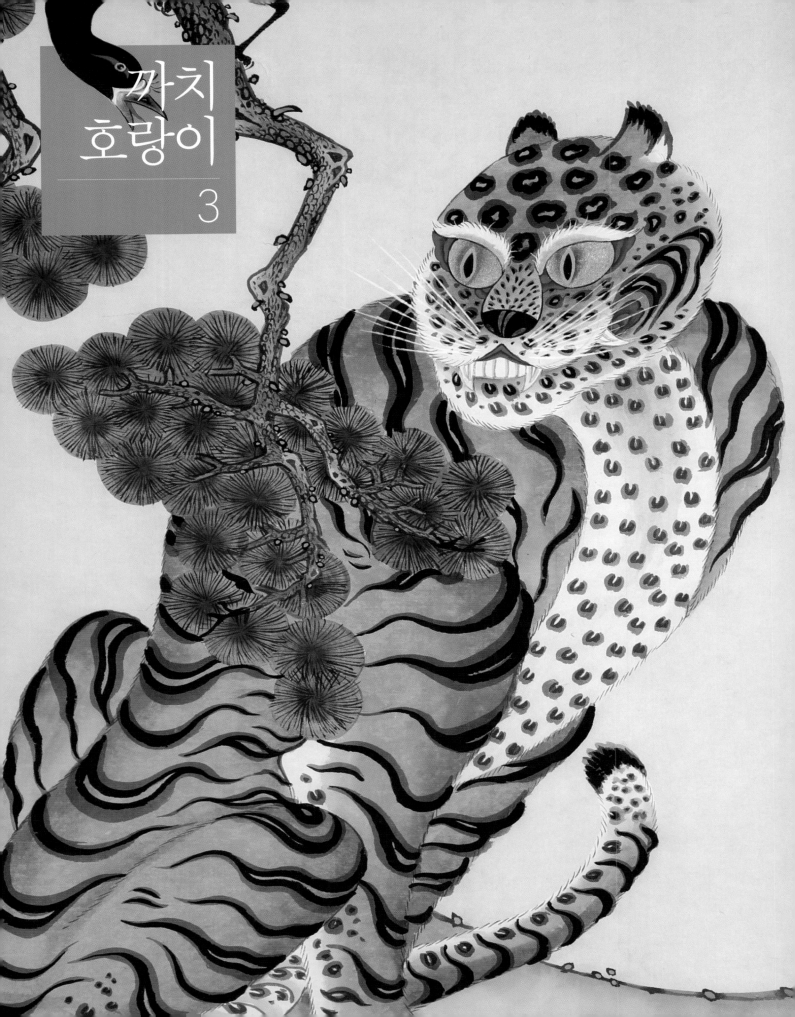

정중앙을 당당하게 차지하고 있는 호랑이는 풍채도 매우 당당하고 용맹함을 내뿜고 있다. 가금(가짜 금)을 사용해 안광도 부리부리하고 매우 날카로운 이빨도 과시하고 있다. 호랑이를 놀리려던 까치가 호랑이의 사나운 모습에 흠칫 놀라 금방이라도 날아오를 듯 날갯 짓을 시작하는 모습이다. 얼굴에서부터 몸통, 발등에 이르기까지 표범무늬가 사용된 곳을 유의 깊게 살펴보도록 하자. 털을 치지 않고 흐린 얼룩무늬나 표범무늬 위에 진한 먹을 사용해 이중으로 강조하여 털이 없는 곳을 보완하고 생동감도 살리고 있다. 솔잎은 차륜법으로 그려진 먹선에 원형으로 부드럽게 채색을 해서 호랑이와 까치의 역동적 모습과 대조를 이루고 있다.

01 그리는 대상과 순서에 따라 그리기 쉽게 편하게 위치를 잡는다.

02 까치 먹선을 그린다.

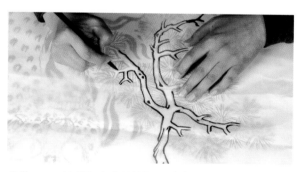

03 소나무 가지 먹선을 그린다.

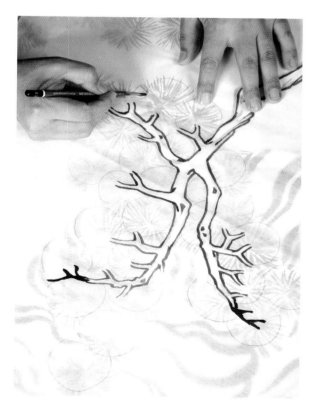

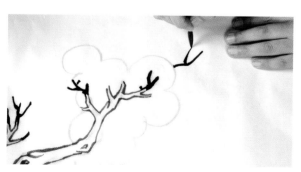

04 솔잎이 그려질 위치를 감안하여 정확한 위치를 잡아 가지의 끝 부분을 그려 마무리한다.

05 솔잎이 그려질 부분을 정한 후 연필로 스케치 한다.

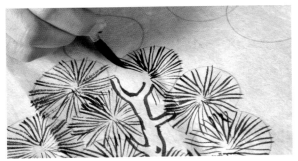

06 　갈필(붓 끝을 여러갈래로 갈라서 그리는 것)을 사용해 수레바퀴법으로 솔잎을 그린다.

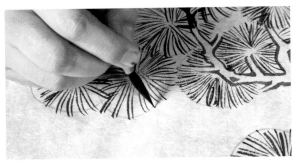

07 　솔잎이 듬성듬성한 부분은 외필을 사용해 촘촘하게 그려 넣는다.

08 　소나무 껍질을 타원형으로 그린다.

09 　소나무 가지의 굵기에 따라 껍질의 크기와 모양을 다양하게 해서 그린다.

10 　허전한 부분과 강조할 부분에 태점을 찍는다.

11 　호랑이 얼굴 부분 먹선을 연하게 그린다. 털이 있는 부분은 털선으로 섬세하게 그린다.

12 　배의 털 부분 먹선도 털선으로 섬세하게 그린다.

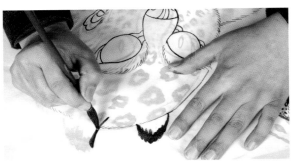

13 　호랑이 귀 부분을 진한 먹으로 과감하게 그린다.

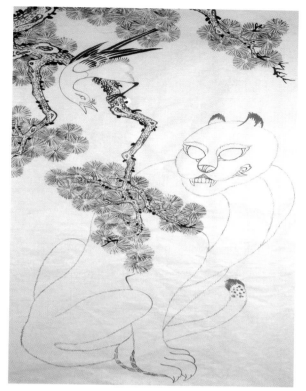

14 기본 먹선이 완성된 모습

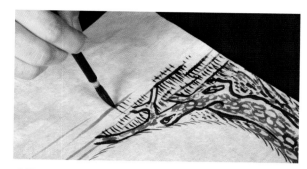

15 소나무 밑동 아래 땅 부분에 풀들을 그려 넣는다.

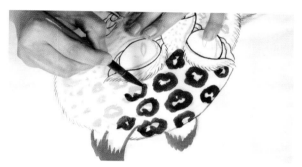

16 호랑이 머리 정수리 부분에 연한 먹으로 표범 무늬를 그린다.

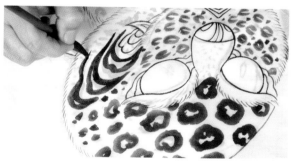

17 입 주변을 연한 먹으로 얼룩무늬로 그린다.

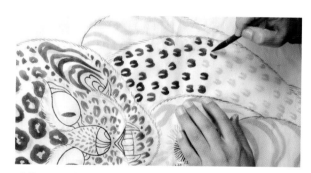

18 배 부분을 연한 먹으로 표범무늬로 그린다.

19 다리 부분을 연한 먹으로 표범무늬로 그린다.

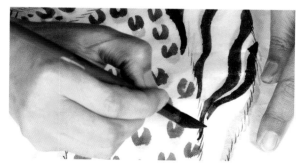

20 어깨 부분은 연한 먹으로 얼룩무늬로 그린다.

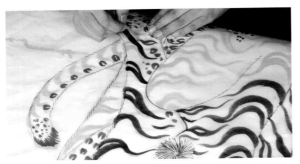

21 몸통과 다리 부분도 연한 먹으로 얼룩무늬로 채운다.

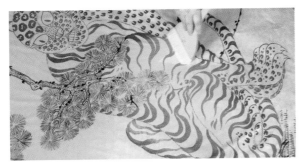

23 아교포수한다.

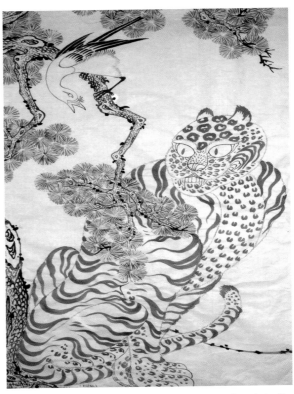

22 호랑이 전체 먹선이 완성된 모습. 표범무늬가 있는 곳과 얼룩무늬가 있는 곳을 확인하자.

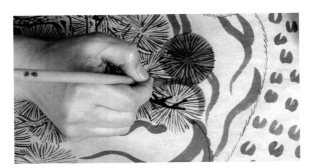

24 남색에 먹을 약간 섞어 흐린 색으로 솔잎 전체를 동그랗게 칠한다.

25 갈색 계열로 소나무 가지를 칠해준다.

26 진녹색에 먹을 약간 섞어 솔잎 가운데 부분을 강조해 칠해준다.

27 땅 부분을 갈색 계열로 채색, 바림한다.

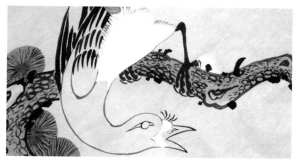

28 까치 배와 날개 밑 부분을 흰색으로 채색한다.

29 호랑이 턱 부분을 흰색으로 채색한다.

30 다리의 흰 부분도 흰색으로 채색한다.

31 소나무 밑동 땅 부분에 연두색 계열로 풀을 그려 준다.

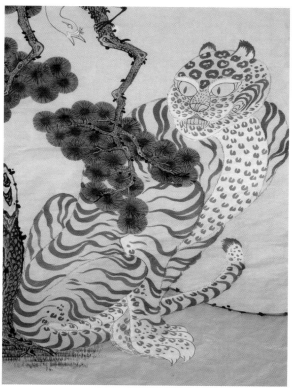

32 소나무 및 배경 채색이 완성된 모습

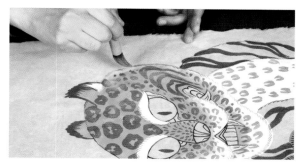

33 호랑이 머리를 연한 황토색으로 채색한다. 입체감을 주기 위해 털이 있는 부분을 연하게 바림한다.

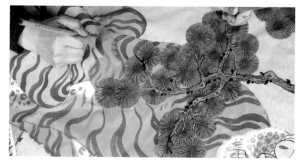

34 몸통 부분도 연한 황토색으로 채색한다.

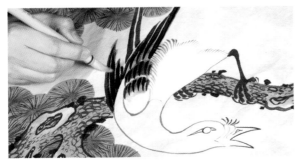

35 까치 날개 부분을 진한 먹을 이용해 채색하고 바림한다. 날개 부분은 항상 날렵하고 생동감있게 표현한다.

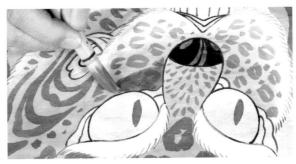

36 눈 밑을 강조하기 위해 먹갈색으로 채색, 바림한다.

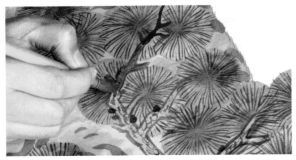

37 소나무 가지에서 강조할 부분을 진한 갈색으로 채색, 바림한다.

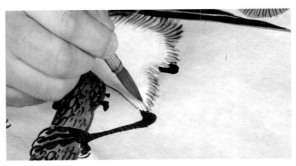

38 까치의 잔털 부분을 연갈색으로 섬세하게 칠해준다.

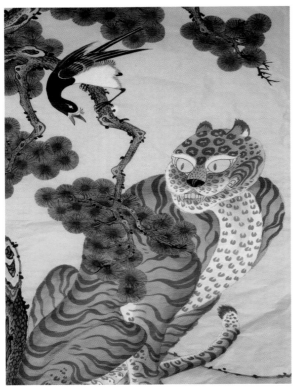

39 호랑이와 소나무 기본 채색이 완성된 모습. 소나무의 진한 부분과 연한 부분을 확인하자.

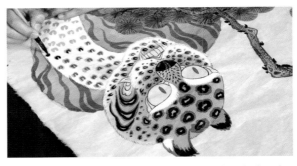

40 표범무늬의 가운데를 진한 먹을 사용해 강조함으로써 입체감을 준다.

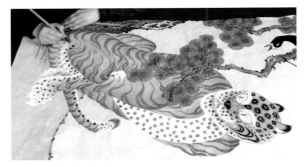

41 등과 꼬리의 표범무늬도 단조로운 부분에는 진한 먹으로 강조해 준다.

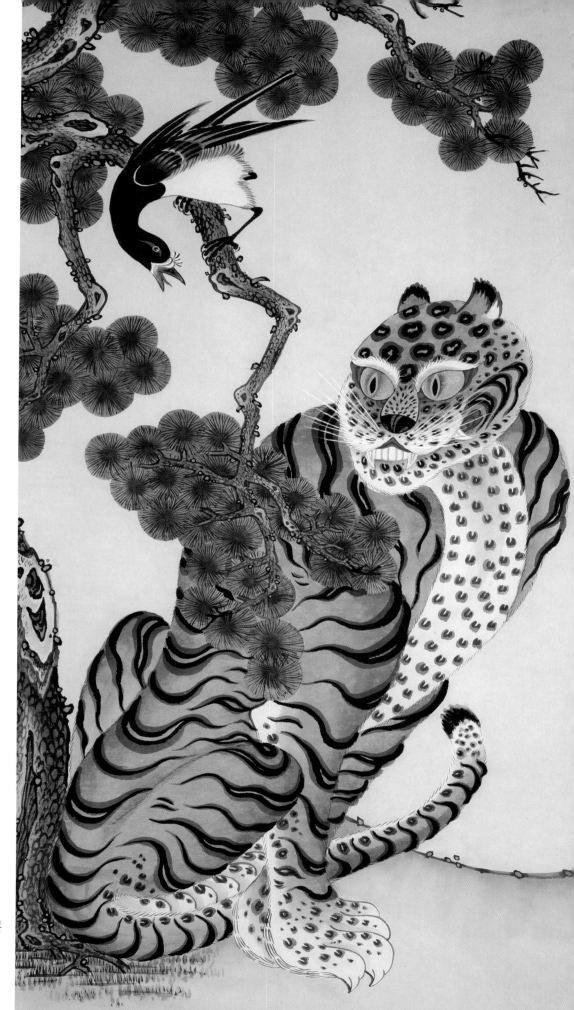

까치호랑이3 완성본

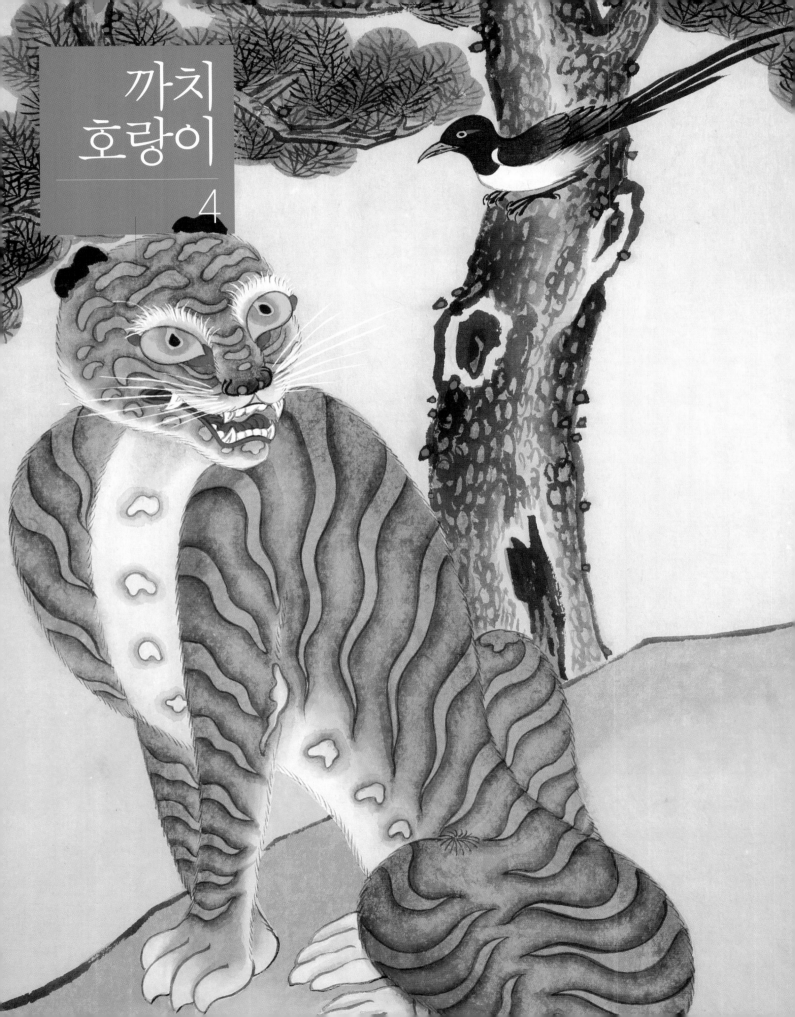

까치
호랑이
4

중앙의 호랑이는 다소 무서운 얼굴을 하고 입을 벌리고 있지만 네 발을 다소곳이 모으고 얌전한 고양이처럼 앉아 있다. 반면 까치는 포효를 시작하려는 호랑이 쯤 하나도 무섭지 않다는 표정으로 덤덤하게 내려다보고 있다. 얼룩무늬를 역바림해 호랑이 무늬에 입체감을 줬고 얼굴에 구름무늬를 섞어 넣어 다소 모던한 느낌이 나도록 표현했다. 소나무를 갈색이 아닌 진녹색 계열로 채색한 점도 이채롭다. 진채가 아닌 담채 느낌이 나는 채색과 호랑이 털 표현도 최소화해서 단순미를 추구한 점이 돋보인다.

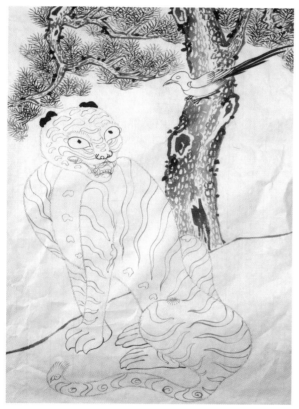

01　기본 먹선 작업이 완성된 모습

04　솔잎을 연녹색 계열로 다소 과감한 터치로 채색한다.

02　땅 부분을 흐린 황토색 계열로 채색, 바림한다.

03　호랑이 눈썹과 턱의 흰 부분을 흰색으로 채색한다.

05　호랑이 얼굴 부분을 겨자색 계열로 칠한다.

06 몸통 전체도 겨자색 계열로 칠한다.

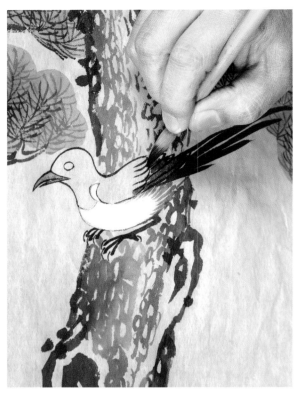

07 까치 배 부분을 흰색으로, 부리와 날개는 먹으로
채색한다.

08 남색에 먹을 약간 섞어 소나무를 칠한 후 바림
한다.

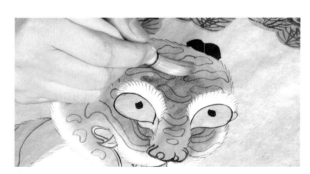

09 호랑이 눈 밑과 정수리 부분을 흐린 남색에 먹을
섞어 연하게 채색, 바림한다.

10 발 부분을 흰색으로 칠한 후 발가락 갈라지는 곳을
남색 계열로 바림하여 입체감을 준다.

11 몸통에서 강조할 부분을 남색 계열로 채색, 바림
해 입체감을 준다.

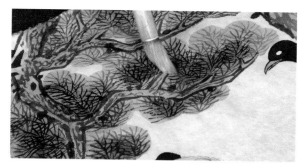

12 솔잎을 진한 청록색으로 2차 채색, 바림해 입체감을 준다.

13 호랑이 목에서 배 부분까지를 흐린 청색 계열로 채색, 바림한다.

14 얼룩무늬 먹선을 역바림(얼룩무늬 안쪽이 아닌 바깥 부분을 바림하는 것)한다.

15 역바림 방법 예시

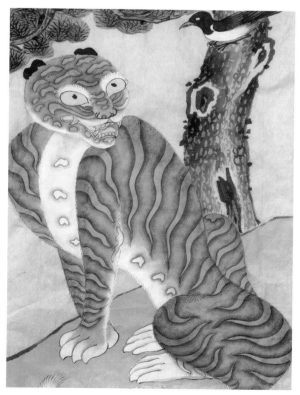

16 기본 채색이 완성된 모습

17 호랑이 눈을 노란색 계열로 칠한다.

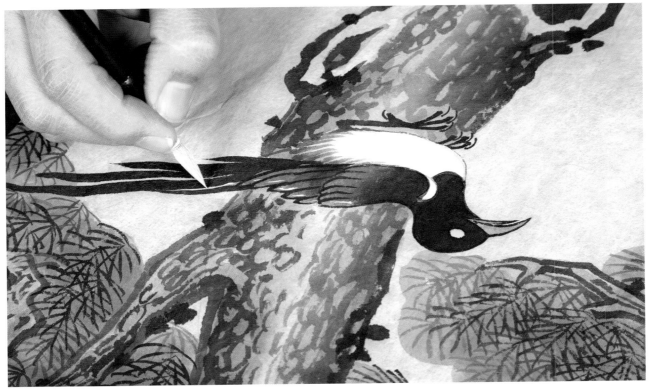

18 까치의 날개 부분에 가는 흰색 선을 그려 넣어 입체감과 운치를 준다.

19 호랑이 이빨 부분을 흰색으로 섬세하게 칠한다.

20 눈 주위와 콧구멍을 붉은색 계열로 칠한다.

21 더 진한 붉은 색으로 강조할 부분을 강조한다.

22 태점 위에 녹점을 찍은 후 완성한다.

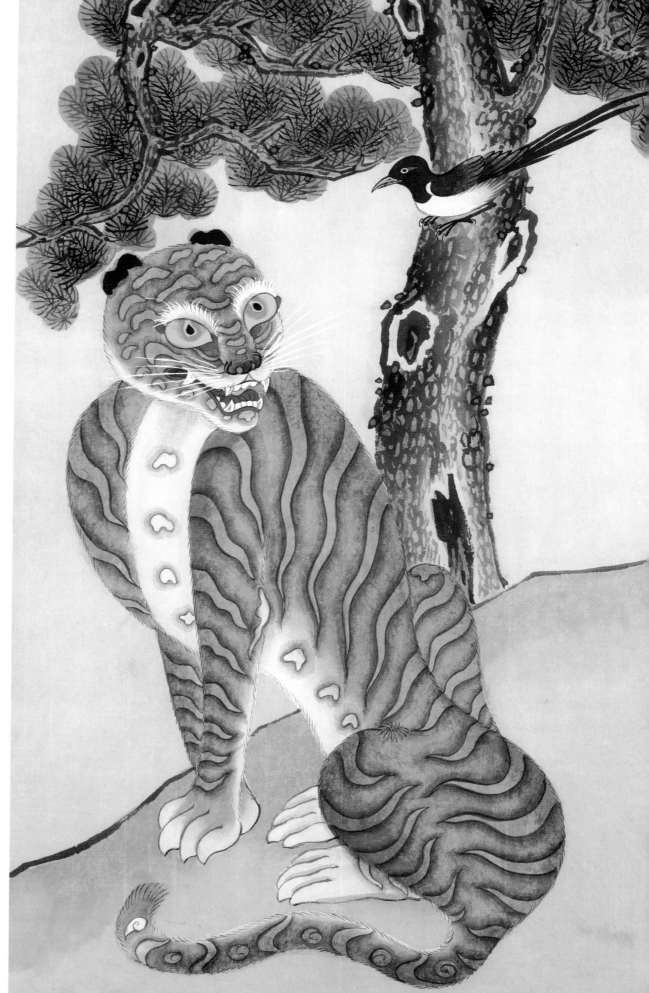

까치호랑이4 완성본

까치호랑이를 그릴 때 초보자들이 가장 어려워하는 부분이 솔잎이다. 솔잎을 잘 그리기 위해서는 차근차근 공들여 가면서 꾸준히 연습하는 수밖에 없다. 솔잎 그리는 몇 가지 방법을 알기쉽도록 그림과 함께 소개한다. 아울러 <호랑이가족>(10폭 병풍, 금광복 창작)과 솔잎 부분도를 충분히 활용해 솔잎 그리는 다양한 방법을 익히기 바란다.

반바퀴법 예시

수레바퀴법 예시

반바퀴법
(반차륜법半車輪法)

수레바퀴의 절반 형상으로 그리는 것을 말한다. 부채 모양처럼 생겼다고 해서 부채꼴법이라고도 한다.

수레바퀴법
(차륜법車輪法)

수레바퀴 모양의 방사형으로 그리는 것을 말한다. 반원이 아닌 원 형태라고 해서 원법이라고도 한다.

바늘법
(난침법亂針法)

마치 바늘이 어지럽게 놓여 있는 형상으로 솔잎을 그리는 방법. 가지보다 잎을 먼저 그릴 때 주로 사용하는 기법이다.

바늘법 예시

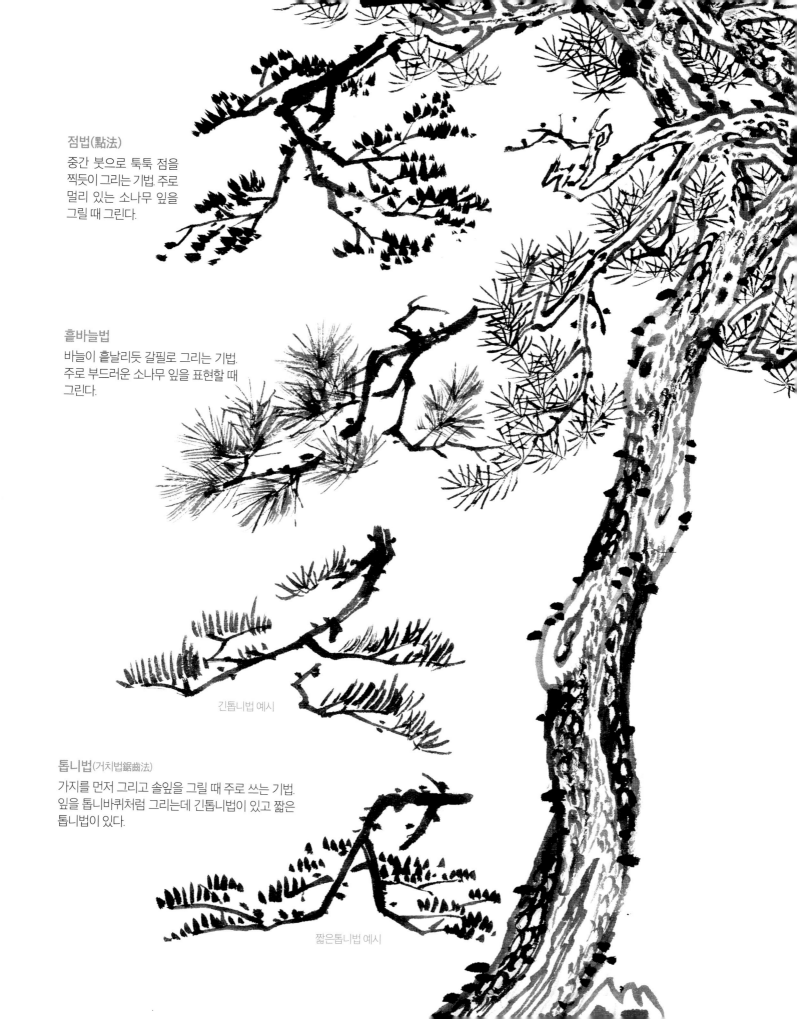

점법(點法)
중간 붓으로 툭툭 점을 찍듯이 그리는 기법. 주로 멀리 있는 소나무 잎을 그릴 때 그린다.

흩바늘법
바늘이 흩날리듯 갈필로 그리는 기법. 주로 부드러운 소나무 잎을 표현할 때 그린다.

긴톱니법 예시

톱니법(거치법鋸齒法)
가지를 먼저 그리고 솔잎을 그릴 때 주로 쓰는 기법. 잎을 톱니바퀴처럼 그리는데 긴톱니법이 있고 짧은 톱니법이 있다.

짧은톱니법 예시

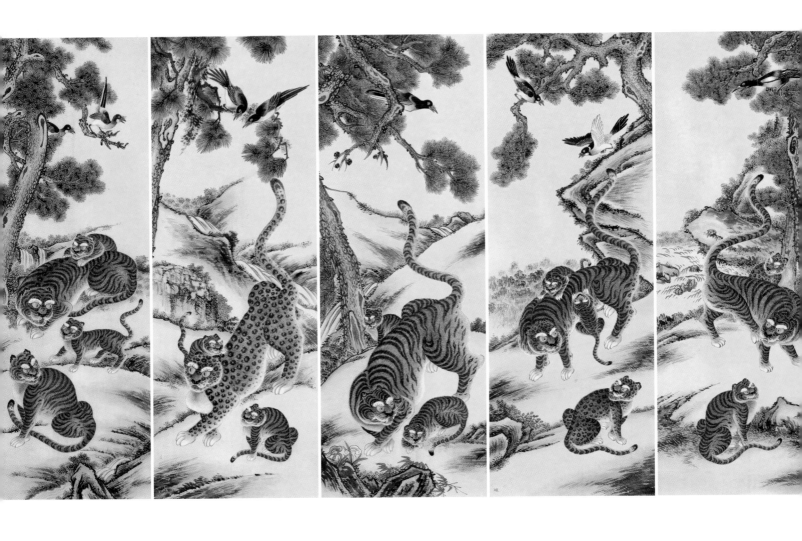

금광복, <호랑이가족> 10폭 병풍(창작작품)

호랑이 가족의 다양한 모습을 통해 가족의 소중함을 표현해 보았다. 병풍 작품 전체의 통일감을 주기 위해 호랑이는
같은 기법으로 그렸지만 소나무 껍질과 솔잎, 까치 등은 각기 다른 기법과 구도로 그렸다. 그림의 배경은 수묵기법으로
그려서 깊이감을 더할 수 있도록 했다. 뒷장에 있는 부분도들을 참조하면서 부단한 노력을 통해 소나무와 솔잎, 까치를
자유롭게 변주해 표현할 수 있도록 노력하자. 그러다 보면 정성과 상징성, 회화성이 두루 듬뿍 담긴 까치호랑이 그림을
탄생시킬 수 있을 것이다.

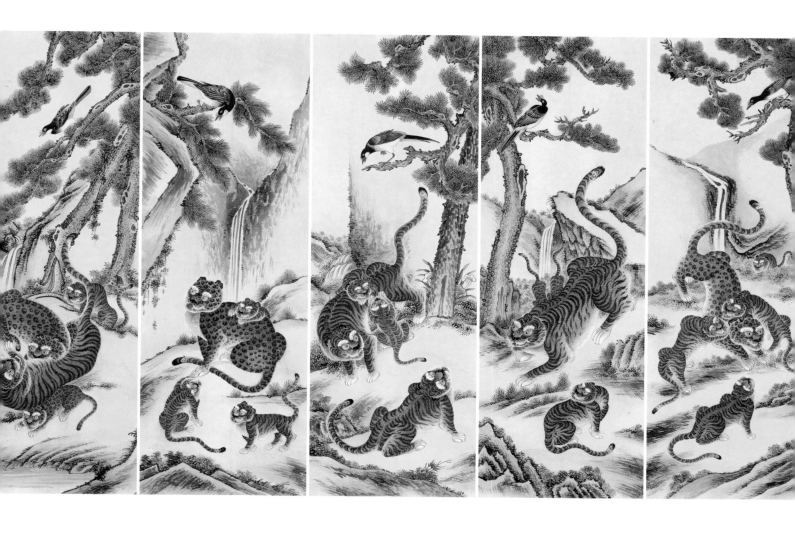

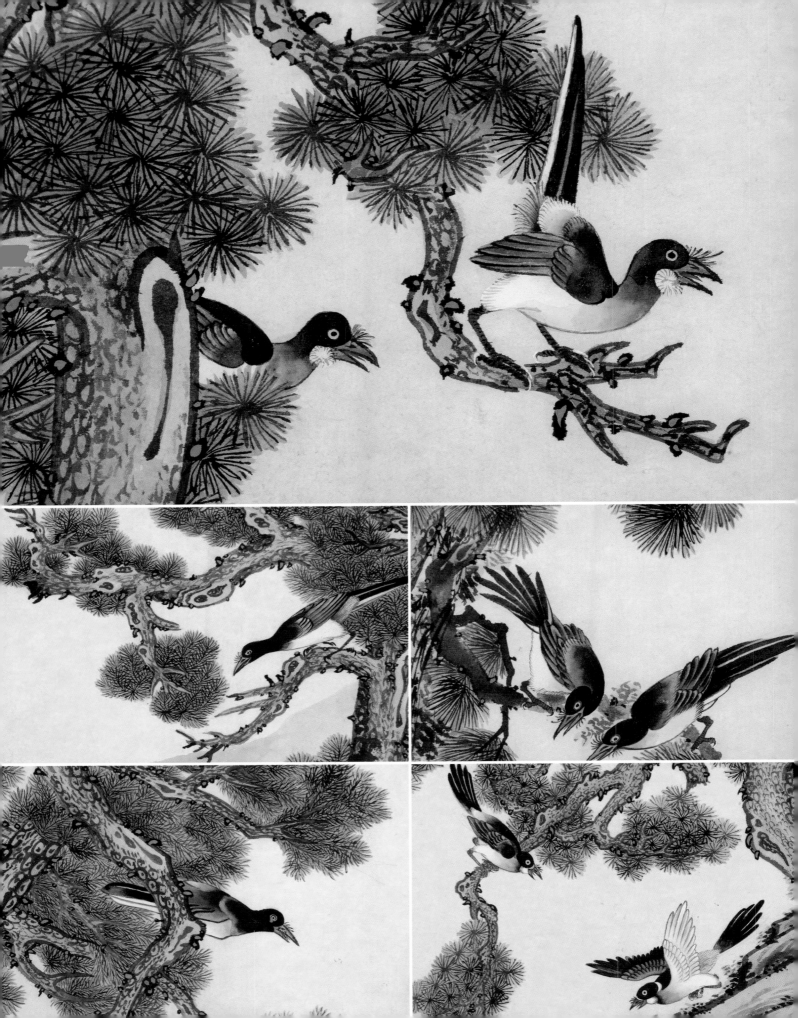

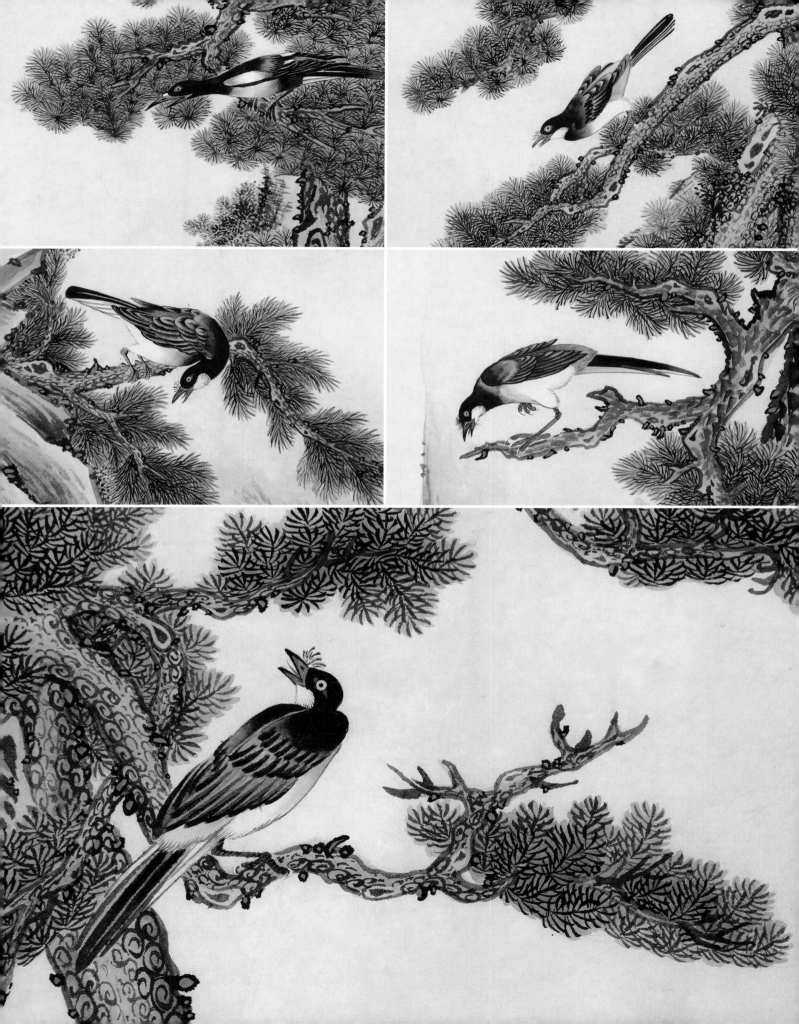

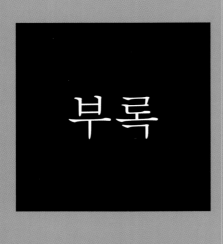

부록

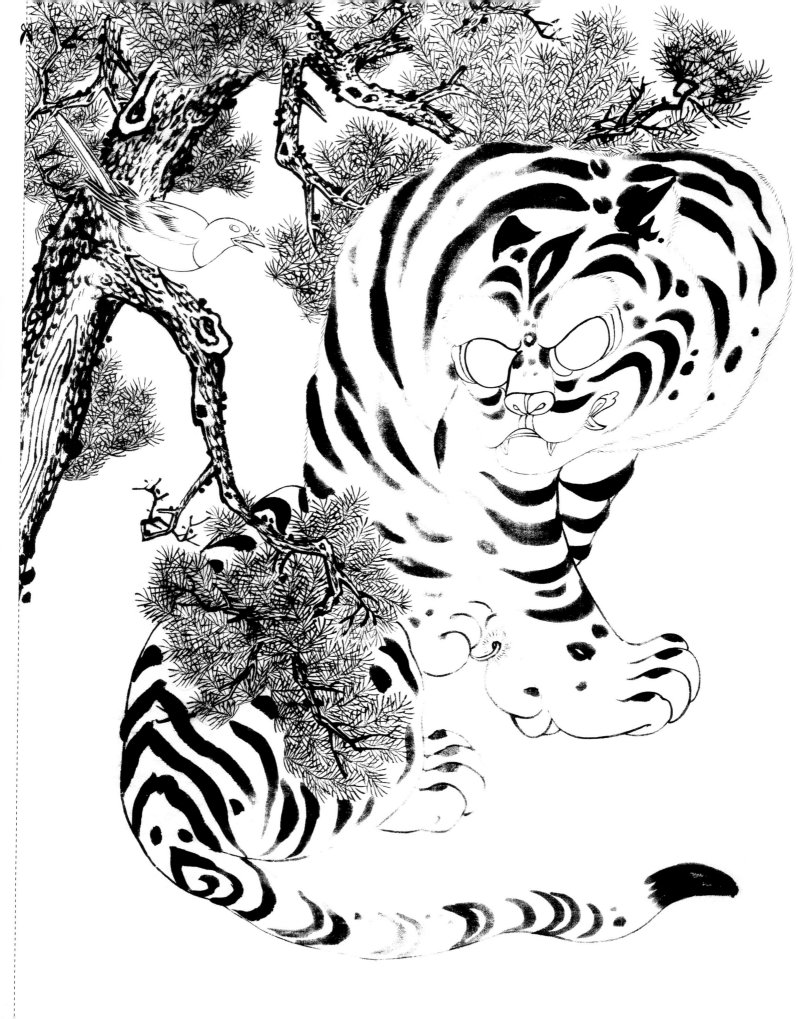

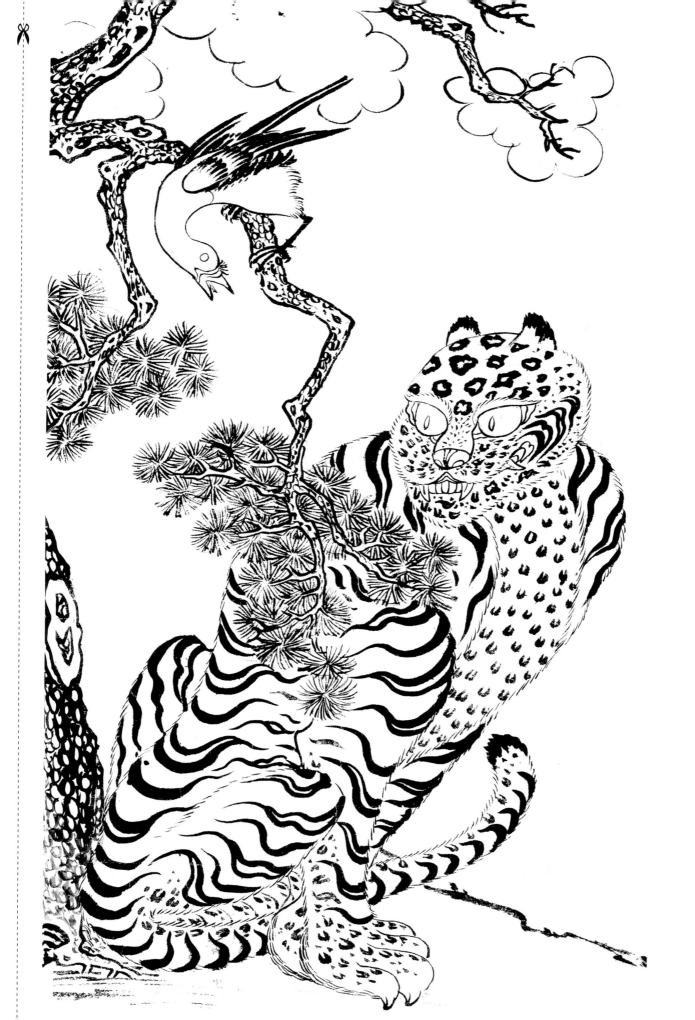

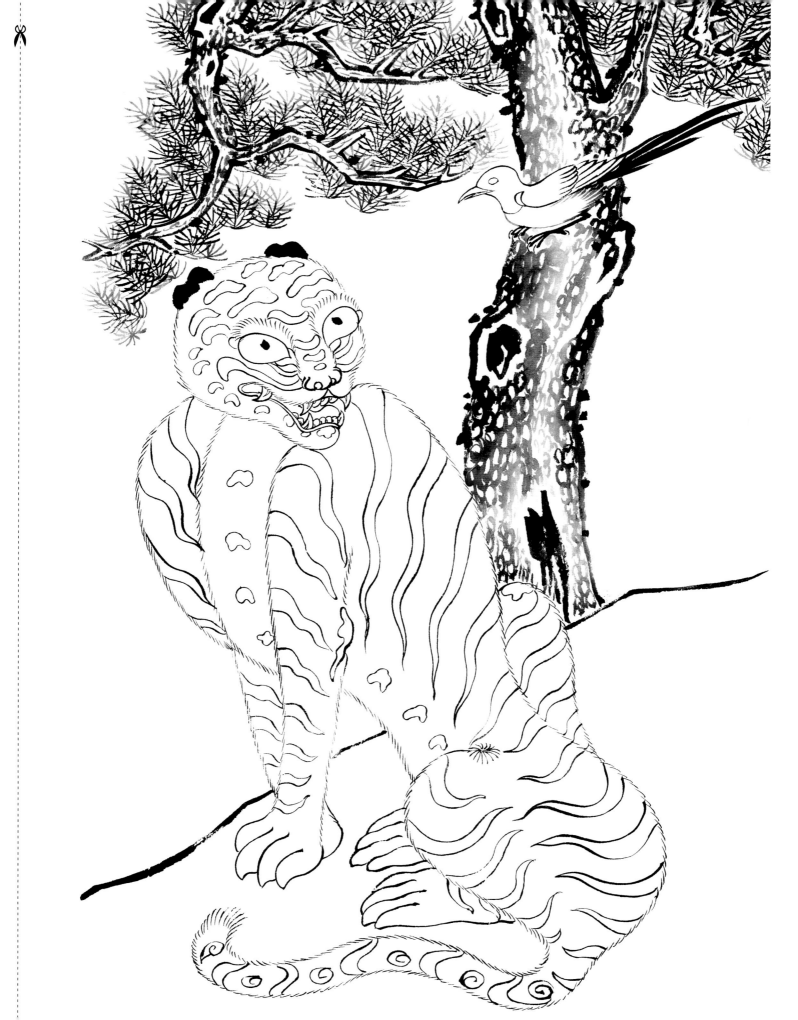

2023년 2월 1일 3쇄
2019년 7월 10일 발행

지은이. 금광복
펴낸이. 유정서
펴낸곳. 월간민화/(주)디자인밈
주소. 서울 종로구 삼일대로 30길 10-3 각연빌딩 6F
전화. 02-765-3812
팩스. 02-6959-3817
홈페이지. www.minhwamall.com
 정가 20,000원